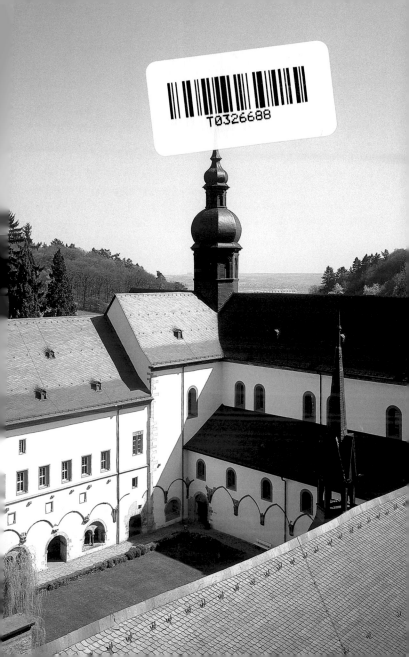

mitía la menor comodidad, esta existencia llena de privaciones atrajo a gran número de personas. Se calcula que en los siglos XII y XIII el monasterio albergaba, por lo menos, a 150 monjes y hasta el triple de hermanos legos (también llamados hermanos conversos). Sus habilidades y su devoción les granjearon un gran prestigio. Sus conocimentos de la economía revirtieron en provecho del pueblo, pues ya los primeros monjes llegados de la región vinícola de Borgoña desarrollaron las técnicas para la elaboración de vino existentes en la región. Esta actividad constituyó la base económica más importante del monasterio durante más de 600 años.

La admirable aportación de los cistercienses a la cultura es producto de su especial concepto de la vida monacal: su sustento no procedía de las rentas de la tierra sino que lo necesario para su subsistencia era fruto de su propio trabajo. Dado que el frecuente servicio del coro impedía a los frailes realizar sus labores lejos del cenobio, hubo que atribuirle estas a los hermanos legos, que tenían obligaciones religiosas menores. Ambos grupos vivían en el monasterio completamente separados. A partir del siglo XIV el número de hermanos legos fue reduciéndose de manera continua, por lo que, en su lugar, hubo que recurrir a jornaleros o al arrendamiento de las tierras propiedad de la abadía.

Igualmente, con el paso del tiempo, entre los cistercienses fue decayendo el entusiasmo reformador de los orígenes del movimiento, basado en una férrea mentalidad ascética. A Eberbach, la devoción de sus monjes le había reportado generosas donaciones, de las que inteligentemente se había sabido sacar buen partido. Bienes en especie y dinero procedentes de más de 200 aldeas y granjas tenían como destino el monasterio. Sin que pueda hablarse de relajación de la disciplina monástica, con los siglos, fue tan notable el creciente bienestar de la comunidad en lo que a la vida espiritual se refiere como lo fueron las transformaciones que tuvieron lugar en el plano religioso y social. En el transcurso de la Guerra de los Campesinos, ya la abadía se vio forzada a aceptar su disolución en beneficio de la colectividad; los campesinos rebeldes vaciaron en 1525 su famoso gran tonel, que contenía 70.000 litros de vino. Los impuestos y las contribuciones de guerra se hicieron cada vez más insoportables para el establecimiento, sobre todo, durante la Guerra de los Treinta Años. En 1631, tras la huida de los frailes, el rey Gustavo Adolfo de Suecia se lo regaló a su canciller Axel Oxenstierna; la mayor parte de los fondos de su biblioteca así como obras de arte, mobiliario y provisiones se perdieron. Pero no solo

*Vidriera de la iglesia pintada en grisalla con decoración abstracta de trenzados de ca. 1180 (Museo de la abadía)* ▶

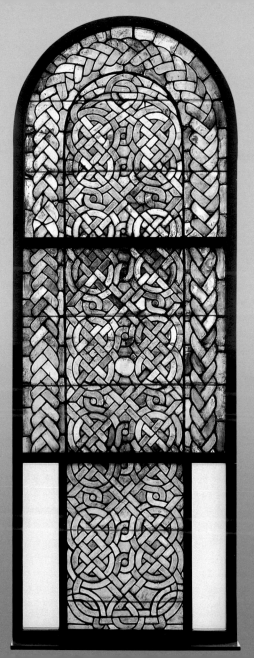

Eberbach se vio afectado por la guerra; también las numerosas dependencias externas al monasterio fueron demolidas.

Muy lentamente, el monasterio fue recuperándose de la terrible situación económica en la que se había quedado sumido. El último siglo de su existencia supuso un nuevo florecimiento en este sentido, que se manifestó en las reformas arquitectónicas, las nuevas construcciones y los trabajos de decoración en estilo barroco de su iglesia que se emprendieron. Pero poco antes de 1800 comenzó su declive forzado por las enormes cargas impuestas para la financiación de las Guerras de Coalición y por la escasez de recursos. En 1802, en el marco de la desamortización eclesiástica, la Casa Nassau-Usingen obtuvo la abadía como indemnización por la pérdida de algunas de sus posesiones en favor de Francia a la orilla izquierda del Rin. El 18 de septiembre de 1803 se decretó su disolución definitiva. Los últimos 25 monjes tuvieron que abandonar su hogar espiritual, recibiendo a cambio una pensión estatal. Por supuesto, en un mundo completamente transformado, incluso el poder de seducción cultural y espiritual de los monasterios cistercienses se había visto mermado: se puso en tela de juicio la existencia de comunidades monásticas a la manera de señores feudales.

Aunque Eberbach no fue destruido como otros magníficos monasterios después de la desamortización, el siglo siguiente fue una época de poco afortunados cambios y de demoliciones parciales. Únicamente las tradiciónes de la elaboración de vino y bodeguera, que se retrotraen al siglo XII, fueron continuadas por la Casa de Nassau. Esta y sus herederos – en 1866 las tierras pasaron a formar parte de Prusia y desde 1945 pertenecen al Estado Federado de Hesse – hicieron uso de los correspondientes espacios habitables. La mayor parte del monasterio albergó de 1813 a 1912 un establecimiento penitenciario. Durante algún tiempo, también un centro psiquiátrico; de 1912 a 1918 fue habilitado como hospital militar. El objetivo de las obras de rehabilitación iniciadas en 1926 y proseguidas después de la II Guerra Mundial fue la cuidadosa restitución del monasterio al estado que en que se encontraba en la Edad Media y la reparación de daños y graves alteraciones en la construcción. Desde 1986 se está llevando a cabo una restauración general por sectores por parte de la Oficina de Urbanismo de Hesse con sede en Wiesbaden (Hessisches Staatsbauamt Wiesbaden) – desde 2004 Oficina de Gestión Urbanística de Hesse (Hessisches Baumanagement) –, en estrecha colaboración con la Oficina Regional de

*Vista de la sala capitular hacia el ala oeste del claustro y la biblioteca* ▶

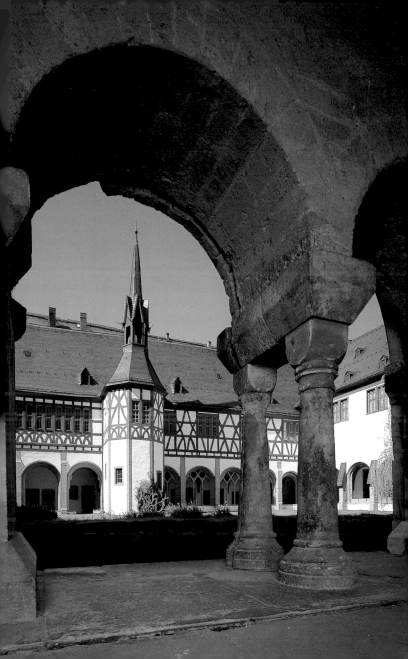

Conservación del Patrimonio Histórico (Landesamt für Denkmalpflege) y los propietarios – hasta 1997, el Estado Federado de Hesse y, a partir de 1998, la Fundación del Monasterio de Eberbach (Stiftung Kloster Eberbach).

## Las instalaciones del monasterio
*Los números en rojo remiten al plano de la página 23*

### Descripción general

Los antiguos monasterios de tradición benedictina no solo eran lugares de meditación, de estudio y de atención a pobres y enfermos. Constituían, en su aislamiento, comunidades sobradamente independientes. Como una pequeña ciudad, estaban rodeados de puertas y muros.

La **muralla** de la abadía de Eberbach mide ca. 1100 metros de largo y 5 metros de alto y se ha conservado en su totalidad. Fue construida entre los siglos XII y XIII. Su inexpugnabilidad se ve alterada por la **portada** de tres cuerpos, edificada en 1774 por el cantero Anton Süß y el escultor Nikolaus Binterim de Maguncia, que, con la solemnidad del Barroco tardío, invita a acceder al recinto de la abadía. En ella puede verse a la patrona principal de la orden del Císter y de sus iglesias, la Inmaculada Concepción, situada sobre el otro patrón de la iglesia del monasterio, San Juan Bautista y sobre San Bernardo de Claraval, santo de la orden y fundador de Eberbach (las esculturas son copias: los originales se encuentran en el museo de la abadía). La **portería** románica fue remodelada entre 1740 y 1741. En su parte exterior se han conservado las antiguas entradas con arcos de medio punto.

Del conjunto arquitectónico destaca la **iglesia [1]**, el centro de la abadía con su linterna barroca. Tras ella se alberga, en forma de cuadrilátero, el **claustro y sus edificios anejos [2–9]** en torno al jardín. Este espacio estaba reservado únicamente a los monjes. Al oeste se hallan las **dependencias de los hermanos legos [12–14]**, separadas por el **callejón del monasterio o de los hermanos legos [11]**. Al este de Kisselbach está ubicada la **hospedería [22]**; comprensiblemente, apartada del claustro. Más tarde, sin embargo, debido al **nuevo hospital [21]**, ambas partes quedaron conectadas. Así, los edificios principales fueron distribuidos desde el centro según su importancia para la vida monacal. Aunque las pretensiones de remodelación posteriores han difuminado parcialmente la clara estructura arquitectónica de los siglos XII–XIII, lo

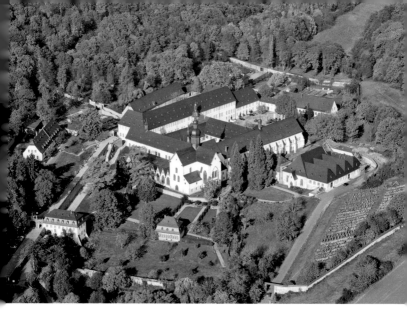

▲ *Vista aérea desde el sureste. Las dependencias del claustro están dispuestas, desviándose del esquema arquitectónico de los monasterios benedictinos, al norte de la iglesia abacial.*

cierto es que Eberbach sigue transmitiendo hoy, como solo el monasterio de Maulbronn, una de las imágenes más fieles de una abadía cisterciense medieval en Alemania.

### La iglesia abacial

La **iglesia** [1], no destinada hoy al culto religioso, fue construida en dos períodos: el primero de ellos, desde alrededor de 1145 y hasta aproximadamente 1160 y el segundo, desde cerca de 1170 hasta su consagración en 1186. Primeramente, debió de llevarse a cabo una obra de sillería, según el modelo de la abadía matriz de Claraval en la Borgoña, con una bóveda de cañón y con un coro bajo en comparación con la nave. En esta fase, solo se finalizaron las partes inferiores del coro y del transepto así como los trabajos fundamentales hasta el remate oeste de la iglesia. Las obras se paralizaron después de 1160, cuando, en la zona media del Rin, se hicieron sentir los efectos del cisma entre

el papa Alejandro III y los antipapas controlados por la familia de los Hohenstaufen. En el monasterio había facciones e intrigas que propiciaron la huida a Roma al abad. En torno a 1170 pudo continuarse su construcción. Mientras tanto, se trazó un nuevo plano que dio lugar a la erección de un edificio de una sola pieza de mampostería enlucida con una altura única y con cambios en la disposición en el interior. Sin renunciar a la austeridad propia del estilo cisterciense, la edificación está muy próxima a las técnicas constructivas renanas. La monumentalidad de las formas románicas se relaja en la fachada sur con una hilera de capillas del siglo XIV.

En el interior de la **basílica**, de 79 metros de largo y tres naves, se muestra una de las imágenes menos alteradas de la arquitectura románica alemana (Foto de la cubierta trasera). Precisamente, debido a la pérdida de la decoración, puede notarse de manera evidente la esencia del gusto arquitectónico románico; por doquier se ven formas duras y claras: columnas macizas y angulosas, arcadas de medio punto sencillas, muros lisos, resaltos rectangulares. El transepto con unos accesos llamativamente bajos a las capillas hace pensar que las partes orientales de la iglesia iban a ser probablemente menos elevadas, según el primer proyecto de 1145.

Las únicas **obras de arte** que se han conservado son los **sepulcros**. Algunos de ellos pueden considerarse de las muestras más significativas del arte de su tiempo. Hay que hacer referencia, sobre todo, a la lápida del cantor de la catedral de Maguncia, *Eberhard von Stein* († 1331) – que aparece tocado con mitra – que se encuentra al final del lado este de la hilera de capillas de la fachada sur del templo; la del conde *Eberhard von Katzenelnbogen* († 1311) en el brazo norte del transepto o la tumba parcialmente conservada junto a la pared norte del coro. Su zócalo y su marco pertenecen a la tumba cubierta con baldaquino del arzobispo de Maguncia *Gerlach von Nassau* († 1371), cuya losa se encuentra actualmente en la hornacina situada a su derecha. Originariamente fue el remate horizontal de su base, de estructura parecida a un sarcófago. La figura delgada, casi incorpórea, ligeramente curvada, es un magnífico ejemplo de la imagen idealizada del hombre del siglo XIV. En vivo contraste, se halla, a la izquierda, la lápida del sepulcro del arzobispo de Maguncia *Adolf II von Nassau* († 1475), que, primeramente, estaba situado en otro lugar en el coro. De manera realista, se representa aquí al difunto con los signos en el rostro de su lucha con la muerte. Del taller del más importante de los escultores de transición

*Tumba del arzobispo Gerlach von Nassau († 1371) y lápida del sepulcro del arzobispo Adolf II von Nassau († 1475), colocada a su izquierda en 1707.* ▶

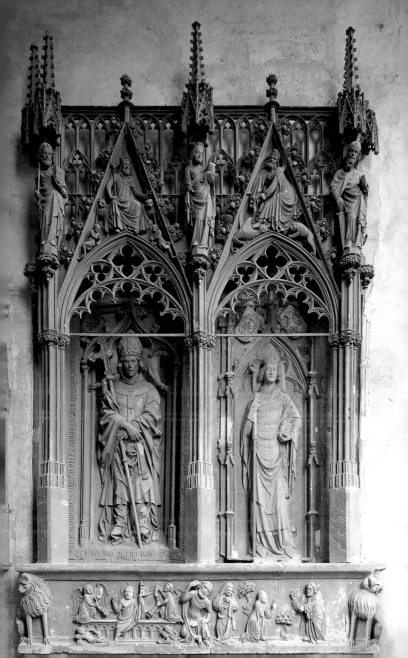

entre el Gótico y el Renacimiento de esta zona del Rin, *Hans Backoffen* de Maguncia, proceden supuestamente dos tumbas de la primera capilla sur del oeste del santuario: la de *Wigand von Heinsberg* († 1511) y la de *Adam von Allendorf* († 1518) con su esposa *Maria Specht von Bubenheim*. Ambas obras son interesantes por su ornamentación, en parte gótica, en parte renacentista. También las lápidas de los 30 abades en la nave norte constituyen, por su disposición en orden cronológico (del siglo XIV al XVIII), un impresionante documento histórico. Una joya única de la iglesia es la **vidriera** cisterciense más antigua conservada en el ámbito germanohablante (en torno a 1180) y que hoy se expone en el museo de la abadía: una grisalla con decoración de trenzados (Fig. pág. 5).

## Las dependencias del claustro

Desviándose del esquema arquitectónico de los monasterios benedictinos, las dependencias del claustro se hallan junto a la nave norte de la iglesia; este hecho no dejaba de ser habitual debido a los desniveles del terreno. Aquí se agrupan de la manera más práctica todos los espacios necesarios en torno al jardín del mismo.

La totalidad de la planta alta del **ala este** está ocupada por el **dormitorio de los monjes**, al que se podía acceder por el claustro y preferentemente por el coro de la iglesia gracias a una pronunciada escalera que se usaba por las noches. Había que pasar por la celda del abad (izquierda) y el arca de caudales o "tesoro" (derecha). Después de la oración vespertina (completo), los monjes se acostaban aquí con sus hábitos en sencillos catres hasta que eran llamados nuevamente a la oración poco después de medianoche. Este pabellón columnado fue construido en torno a 1250/70; su sector sur, hasta aproximadamente 1350. Constituye uno de los más maravillosos conjuntos de estancias no dedicadas al servicio religioso del Gótico temprano europeo. La eliminación de las ventanas, originariamente en grupos de tres vanos con arcos apuntados, crea un efecto menos distorsionante en el interior que en el exterior gracias a los vanos que se han mantenido casi inalterados y a la iluminación de sus orígenes. La antigua disposición de las ventanas puede todavía reconocerse en un intercolumnio de la pared occidental frente a la escalera situada en medio del dormitorio. Las ventanas cuadradas se colocaron en torno a 1500 cuando se construyeron celdas en su interior, dado que ya el número de monjes que dor-

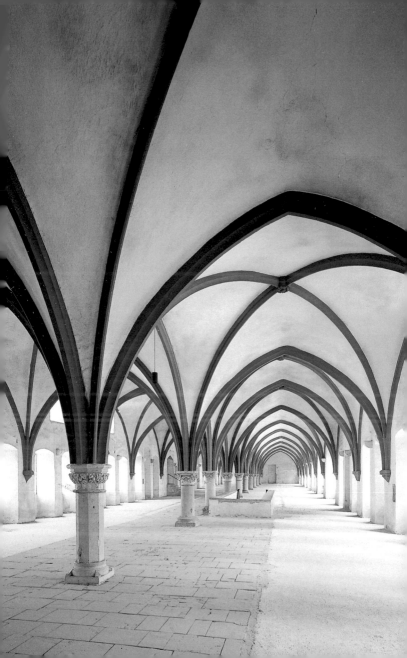

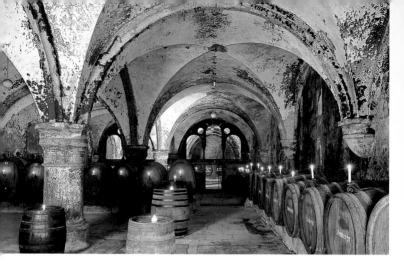

▲ *Sala de labores (bodega Cabinet)*

mían aquí no era tan elevado como en los primeros tiempos del monasterio. Entre 1930/31 se suprimieron las últimas celdas, en estilo barroco, para armonizar el aspecto de la estancia.

En la planta baja del sector norte del ala este se halla otra sala de dos naves del Gótico temprano: la **sala de labores** [5]. A su edificación en torno a 1240/50 remiten especialmente las ventanas de tracería encontradas en el exterior de la parte oriental. Cuando, en el transcurso del siglo XIII, el trabajo de los monjes no se centró únicamente en el campo y en el vino, se hicieron necesarias grandes estancias para las labores domésticas. La sala de labores de Eberbach es una de las pocas y más antiguas habitaciones de este tipo que se han conservado con su impresionante diseño arquitectónico. Una ventana tapiada le imprime un aire duro y austero a este recinto que ya, desde finales del siglo XV, como muy tarde, fue utilizado como bodega. Con el nombre de **bodega Cabinet** se hace por primera vez mención en 1730 de la con el tiempo famosa denominación de calidad "Kabinett".

En el sector sur del ala oriental, próxima a la iglesia, se encuentran la **sacristía** románica y la biblioteca del Gótico temprano, el llamado **armarium** [2], a los que sigue, ocupando una posición central, la **sala capitular** [4]. Su nombre

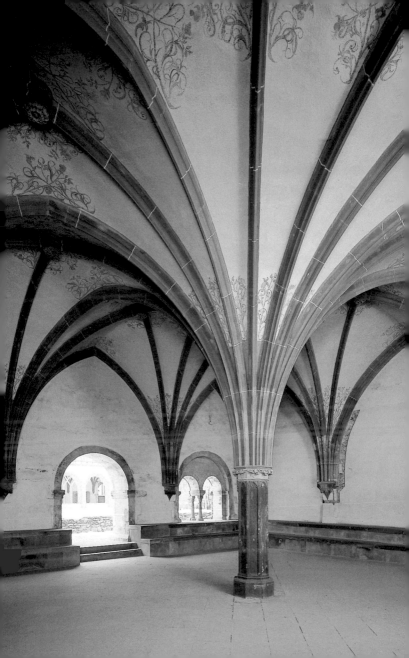

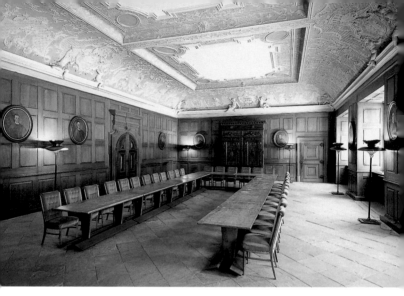

▲ *Refectorio de los monjes*

procede de los capítulos o normas de la regla benedictina y de las ordenanzas de la orden que se leían siempre aquí. Esta estancia era el lugar de reunión y consulta de la comunidad. En ella eran elegidos y enterrados los abades del cenobio. Gracias a la zona inferior de ventanas de ambos lados del recinto, la sala capitular permite ver todavía un resto del antigua abadía finalizada en 1186. Una remodelación que se llevó a cabo aproximadamente en 1350 trajo consigo la elegante bóveda de crucería estrellada que descansa sobre una columna central. Esta bóveda está decorada con pinturas de motivos florales de ca. 1500.

Del **claustro** románico [**3**], anterior a 1200, se han conservado la pared occidental que conduce al callejón del monasterio y la parte central del ala norte del mismo que dispone de un portal, con una arcada de medio punto, por el que se accedía al antiguo **pozo** [**8**]. Del pozo, elemento característico de todos los cenobios cistercienses, solo ha quedado la base. Del claustro gótico de los siglos XIII–XIV se han mantenido las alas norte y oeste; las alas sur y este fueron demolidas en 1805. La rica tracería del Gótico temprano en el sector oriental del ala este, similar a la de las ventanas de la sala de labores, fue destruida. Las

repisas de la bóveda del ala oriental muestran una maravillosa decoración figurativa; por ejemplo, el "eremita meditando", un monje cisterciense adorando a María, patrona de la orden y un "ángel femenino" (Todos ellos son en parte réplicas. Los originales se hallan en el museo de la abadía). Este sector en el ala oriental se edificó entre 1350 y 1380 después de la reforma de la sala capitular.

El **ala norte** del claustro sufrió una última profunda remodelación entre 1720–1724 atendiendo a los proyectos del padre Bernhard Kirn, miembro de la comunidad de Eberbach. Por ello, y por las sucesivas renovaciones del claustro, solo si se mira atentamente pueden verse restos del cenobio románico anterior a 1186, sobre todo, el monumental portal del refectorio. Igualmente, tras las reformas de época barroca, los monjes tuvieron un nuevo comedor. El **refectorio** [**7**], con su suntuosa bóveda de estuco de 1738, es la única estancia representativa del Barroco en la abadía. El artístico armario del Renacimiento tardío con los "escudos parlantes" del monasterio procede de la primera mitad del siglo XVII.

El **refectorio románico** [**6**] es una sala de dos naves que se extiende hacia el norte. Del Románico proceden también la **cocina** [**9**] y el **calefactorio**, lugar caldeado donde podían ir los monjes de vez en cuando para entrar en calor.

Sobre el ala oeste del claustro se edificó en 1480 una **biblioteca** propia, con un robusto entramado de madera del Gótico tardío, a la que se accede a través

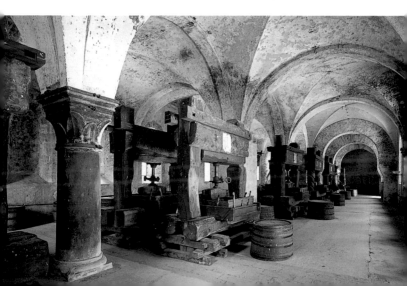

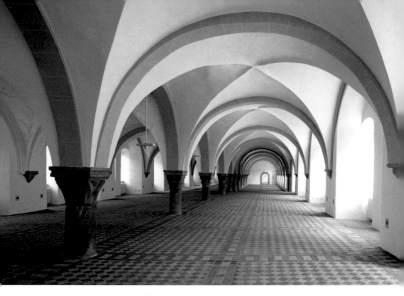

▲ *Dormitorio de los hermanos legos*

de una torre de escalera adosada al claustro (Fig. pág. 7). Una sala de lectura de 20 metros de largo con una galería se encontraba en el sector sur de la misma; en el centro, el archivo de macizas estanterías, visible desde el callejón del monasterio y anexas se hallaban algunas estancias para huéspedes de alta alcurnia. La totalidad de esta planta y la del ala norte fueron habilitadas desde 1995 como **museo de la abadía**.

Al oeste del claustro de los monjes y separado del mismo a través del **callejón del monasterio o de los hermanos legos** [11], se levantan las **dependencias de los hermanos legos o conversos** [12–14], cuyas obras se iniciaron antes de 1200 y se completaron a principios del siglo XIII. En el enorme edificio, de dos plantas hasta el siglo XVIII, se contenían las estancias necesarias para los hermanos legos; entre ellas, la **bodega** de la abadía [14], en el sector norte de la planta baja. A través de esta planta se llega a un **corredor con bóveda de cañón** [13], originariamente, un importante acceso al recinto del claustro. El edificio de los hermanos conversos de Eberbach no tiene parangón en la arquitectura cisterciense.

En el sector sur se halla el comedor o **refectorio de los hermanos legos** [**12**], de 45 metros de largo. Su bóveda, renovada en 1709, descansa sobre columnas de tosco revestimiento, de las cuales solo una permanece sin apoyo. La medida de reforzar las columnas para evitar el desplome de la bóveda fue indispensable en el siglo XVIII. Los lagares ya proceden del tiempo de los cistercienses: el más antiguo de 1668 y el más moderno de 1801. En la planta alta se encuentra un único recinto columnado de dos naves: el **dormitorio de los legos**, con una longitud superior en 83 metros a la del dormitorio de los monjes, la estancia de mayores dimensiones de un monasterio no dedicada al culto religioso del Románico en Europa. Aquí tienen lugar – junto a otras numerosas actividades culturales – las famosas y tradicionales subastas de vino.

Cuando, a lo largo de la Edad Media, el número de hermanos legos fue disminuyendo, se le dio otros usos a la edificación. Hay testimonios de que, a partir de 1501, el refectorio se empleaba como bodega. El sector más al sur del dormitorio fue ampliado y convertido en 1707/08 en la representativa **prelatura** [**20**]. El actual aspecto exterior del edificio de los conversos tiene su origen en la primera mitad del siglo XVIII, cuando se construyó un tercer edificio, en el que se ubicaron unas dependencias administrativas y de trabajo más cómodas para los monjes. El comedor y el dormitorio de los hermanos legos fueron restituidos a un estado semejante al que se encontraban en su origen en el marco de unas obras de rehabilitación del monasterio llevadas a cabo a partir de 1926.

Al este, fuera del recinto del claustro se halla el **nuevo hospital** [**21**], una construcción barroca no demasiado recargada de 1752/53. Aquí se encuentra la entrada para las visitas. El hospital está conectado con la **hospedería** [**22**], que, por lo menos desde principios del siglo XVII, se destinó a la elaboración de vino. En el lugar en el que en torno a 1116 los canónigos benedictinos establecieron su pequeña fundación, los cistercienses, atendiendo a su nuevo concepto de lo que tenía que ser un gran monasterio románico, erigieron, por último, la hospedería en torno a 1215/20. De estilo románico exteriormente, disponía, en su origen, de dos hileras de ventanas de arcos de medio punto dispuestas unas sobre otras en los laterales. En su interior se alberga una sala columnada de tres naves, cuya luminosidad anuncia ya el Gótico temprano. Similar a la hospedería que servía de iglesia del antiguo monasterio cistercien-

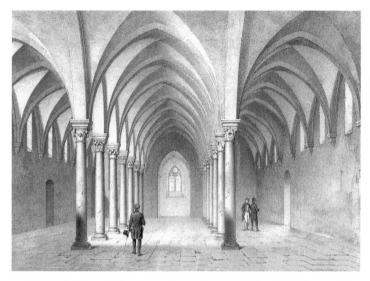

▲ *Litografía de ca. 1850 mostrando una imagen idealizada de la hospedería*

se de Ourscamp (departamento francés de Oise), la de Eberbach transmite como ninguna otra en Europa la sensación, no distorsionada por las reformas, de la auténtica hospedería de una abadía de la época de esplendor de la orden del Císter. Al norte, presentándose como un **transepto** [**24**], se halla un edificio de dos plantas del siglo XIV con la apariencia externa de una vivienda del Gótico tardío. Su función, junto con la de la hospedería, era la asistencia a los prebendados, que podían asegurar aquí un lugar de retiro en su vejez. Hay que destacar la pequeña estancia de la planta baja, cuyo techo descansa en una robusta columna de madera.

Los edificios principales de la abadía están rodeados de otros **edificios de explotación**: así lo exigía el mantenimiento de la autonomía de una pequeña ciudad-monasterio.

Los que se han conservado no se construyeron hasta bien entrado el siglo XVII y, entre ellos, tras una profunda renovación, se encuentran hoy a disposición del visitante el hotel del monasterio y su gastronomía.

# El monasterio de Eberbach hoy:
## patrimonio cultural vivo rico en tradiciones

El monasterio de Eberbach es en la actualidad una **fundación de utilidad pública**, constituida con arreglo al Derecho público, cuyo fin es conservar de manera permanente el establecimiento de la abadía así como favorecer su acceso al público y la realización de actividades culturales. Aunque los últimos monjes tuvieron que abandonar el cenobio hace más de 200 años, lo cierto es que el fin de la fundación está ligado a numerosas tradiciones monásticas que se desarrollaron aquí en el pasado. Por ello, cada año se celebra el día de los cistercienses que constituye una impresionante referencia a los orígenes espirituales y culturales de Eberbach.

La fundación del monasterio de Eberbach, como propietaria del establecimiento, se orienta, en el marco de una **restauración general** completa, a asegurar la preservación de todas las construcciones de relevancia histórica y, cuando resulte necesario, a garantizar su restitución al estado en que, de acuerdo con la documentación existente, se encontraban originariamente. Este proyecto está financiado por el Estado Federado de Hesse, aunque la fundación asume otros gastos derivados del mantenimiento y funcionamiento de las instalaciones. El dinero procedente de las entradas y del arrendamiento de las dependencias, servicios gastronómicos y del hotel, así como de la venta de libros y material informativo, se destina directamente al cumplimiento de este objetivo.

En el monasterio tienen lugar **eventos culturales** de diverso tipo, especialmente musicales y relacionados con la tradición del vino. Cada año se celebran numerosos conciertos en la basílica y en el dormitorio de los hermanos legos. Famosos son los que se desarrollan durante el Festival de Música del Rheingau (Rheingau Musik Festival) – entre ellos, la mayoría de sus conciertos inaugurales y de clausura – y los conciertos dominicales de la abadía (Kloster Eberbacher Sonntagskonzerte).

Igualmente, el mobiliario y la decoración de las dependencias centrales de la abadía (refectorio de los legos, bodega Cabinet y hospedería) y las subastas de vino, que se llevan a cabo anualmente durante la primavera y el otoño en el dormitorio de los legos, aluden claramente a la **cultura cisterciense del vino**. De ella son deudoras las bodegas del Estado Fede-

rado de Hesse (Hessische Staatsweingüter), que administraron el monasterio hasta 1997. Estas bodegas poseen desde 2008 una amplia **vinoteca** [23] en el antiguo lagar de la hospedería y han trasladado sus instalaciones de Eltville al que el fue viñedo principal de los monjes (Steinberg), situado frente a la puerta del cenobio.

Un gran número de habitaciones de diferente tamaño se hallan disponibles para albergar **conferencias, seminarios y charlas**. Ello está en estrecha conexión con la tradición del intercambio intelectual similar al que siempre existió entre la red de monasterios cistercienses.

Si está usted interesado en realizar una visita guiada por el monasterio, en efectuar un recorrido por sus instalaciones, incluyendo o no cata de vinos, o en alquilar alguna de sus dependencias para la celebración de eventos privados (inclusive ceremonias de boda y banquetes nupciales), diríjase a:

**Stiftung Kloster Eberbach (Fundación »Monasterio de Eberbach«)**
65346 Eltville · Tfno. 0 67 23/91 78-100 · Fax 0 67 23/91 78-101
internet: www.klostereberbach.de · e-mail: info@klostereberbach.de

Horario de visitas:
del 1 de abril al 31 de octubre: todos los días, de 10:00 a 18:00 horas
del 1 de noviembre al 31 de marzo: todos los días, de 11:00 a 17:00 horas
El monasterio puede visitarse sin guía
Las visitas guiadas se realizarán: de abril a octubre: viernes a las 15:00 horas;
fines de semana y festivos a las 11:00, 13:00 y 15:00 horas;
de noviembre a marzo: sábados y domingos a las 14:00 horas.
Visitas guiadas para grupos, previa reserva.
Vinoteca y tienda (horarios de apertura):
todos los días del año, de 10:00 a 18:00 horas

Fotos: Florian Monheim, Krefeld. – Pág. 9: Thomas Ott, www.o2t.de. – Pág. 20: Archivo de Deutscher Kunstverlag.
Traducción: Encarna Tabares, Leipzig · Impresión: F&W Mediencenter, Kienberg

Foto de portada: *La iglesia abacial (basílica) vista desde el sureste*
Cubierta trasera: *Nave de la iglesia abacial, en dirección oeste*